DIALOGUE
SUR
LE COLORIS.

A PARIS,
Chez NICOLAS LANGLOIS, ruë
Saint Jacques, à la Victoire.

M. DC. XCIX.
AVEC PRIVILEGE DU ROI.

DIALOGUE
SUR
LE COLORIS.

PAMPHILE & Damon sortant il y a quelques jours de l'Academie de Peinture, & ne sçachant que faire pour employer le reste de l'apresdinée, s'aviserent de me venir voir: Et comme ce sont gens de merite, qui ayment les Arts, & qui s'y connoissent tres-bien, je crû ne pouvoir mieux reconnoître leur civilité, qu'en leur faisant voir quelques Tableaux & quelques autres curiositez que j'avois receuës de Rome le jour precedent. Je leur montray donc d'abord cinq ou six Tableaux de mediocre grandeur qu'ils trouverent fort à

leur gré ; & apres avoir fait retourner une grande Baccanale qu'un habile homme m'avoit copiée d'apres le Titien: Voila, s'écria brusquement Damon, le sujet de nostre querelle ; & se tournant vers Pamphile : Hé bien, dit-il, voila dequoy vous satisfaire, puisque vous aimez tant le beau Coloris.

Il est vray, dit Pamphile, que je suis sensiblement touché des beautez que je voy dans ce Tableau, & que j'ay fort sur le cœur, que la pluspart des Peintres ne veüillent pas seulement tascher de les découvrir pour les mettre en pratique.

Ne sçaurois-je estre arbitre de votre different, interrompis-je, & quelle est donc cette querelle ?

Nous sortons de l'Academie de Peinture, reprit Pamphile, & chemin faisant, nous nous entretenions Damon & moy des choses qui se sont dites dans la Conference.

Je me doutay aussi tost, puisque

mon Tableau du Titien avoit donné lieu de réveiller la querelle, qu'on avoit parlé du Coloris. Je les priay de me faire part de ce qu'ils avoient oüi dans cette Conference, (ce qu'ils voulurent bien m'accorder) : & pour les y engager davantage, je les retins à souper. Cependant nous achevâmes de voir les nouveautez qui m'étoient venuës. A table nous ne parlâmes que de nouvelles ; & nous étant ensuite approchez du feu, je les remis sur les voyes, les faisant souvenir de ce qu'ils m'avoient promis. Damon dit d'abord que pour me faire tout entendre & me donner plus de plaisir, il faloit reprendre la chose dés son commencement ; qu'il interrogeroit Pamphile, s'il le vouloit bien, & qu'il luy feroit toutes les objections qui luy viendroient dans l'esprit contre le merite du Coloris dont on avoit parlé à l'Academie ; car Pamphile aymoit extremement cette par-

tie de la Peinture. Je leur témoignay que cela seroit le mieux du monde; Pamphile y consentit, & Damon regardant Pamphile commença en cette sorte.

Souffrez, dit-il, avant toutes choses que je vous demande ce que vous appellez Coloris ?

C'est, répondit Pamphile, une des parties de la Peinture, par laquelle le Peintre sçait imiter la couleur de tous les objets naturels, & distribuer aux artificiels celle qui leur est la plus avantageuse pour tromper la veuë.

Et qu'appellez vous, Couleur, continua Damon ?

Pour vous répondre en Peintre, dit Pamphile, & laisser là les disputes des Philosophes, sçavoir si c'est quelque chose de réel, ou si c'est seulement la refraction de la lumiere avec la modification du corps coloré; je vous diray que la Couleur est ce qui rend les objets sensibles à la vûë.

Or comme les Peintres doivent considerer deux sortes d'objets ; le naturel ou celuy qui est veritable, & l'artificiel ou celuy qui est peint ; ils doivent aussi considerer deux sortes de Couleurs, la naturelle & l'artificielle. La couleur naturelle est celle qui nous rend actuellement visibles tous les objets qui sont dans la nature ; & l'artificielle est une matiere dont les Peintres se servent pour imiter ces mesmes objets : c'est dans ce sens-là que l'on peut appeller artificielles les Couleurs qui sont sur la palette du Peintre, d'autant que ce n'est que par l'artifice de leur mélange que l'on peut imiter la couleur des objets naturels. Le Peintre doit avoir une parfaite connoissance de ces deux sortes de Couleurs : de la naturelle, afin qu'il sçache ce qu'il doit imiter ; & de l'artificielle, pour en faire une composition & une teinte capable de representer parfaitement la Couleur

naturelle. Il faut qu'il sçache encore, que dans la Couleur naturelle, il y a la Couleur veritable de l'objet, la Couleur reflechie, & la Couleur de la lumiere ; & parmy les Couleurs artificielles, il doit connoître celles qui ont amitié ensemble (pour ainsi dire) & celles qui ont antipathie ; il en doit sçavoir les valeurs separement, & par comparaison des unes aux autres.

Mais que sert-il, reprit Damon, de sçavoir cette amitié & cette antipathie des Couleurs ; puisqu'il n'y a qu'à imiter par le mélange des Couleurs artificielles celles qui sont naturelles à l'objet qui est devant nos yeux.

La nature, reprit Pamphile, n'est pas toûjours bonne à imiter ; il faut que le Peintre la choisisse selon les regles de son Art ; & s'il ne la trouve pas telle qu'il la cherche, il faut qu'il corrige celle qui luy est presente. Et de mesme que celuy qui dessine n'i-

mite pas tout ce qu'il voit dans un modele defectueux, & qu'au contraire, il change en des proportions & des contours avantageux les défauts qu'il y trouve: ainsi le Peintre ne doit pas imiter toutes les couleurs qui se presentent indifferemment, il ne doit choisir que celles qui luy conviennent, ausquelles (s'il le juge à propos) il en ajoûte d'autres qui puissent produire un effet tel qu'il l'imagine pour la beauté de son Ouvrage: il songe non-seulement à rendre ses objets en particulier beaux, naturels & veritables: mais encore il a soin de l'union du Tout-ensemble: tantost il diminuë de la vivacité du Naturel, & tantost il encherit sur l'éclat & sur la force des couleurs qu'il y trouve.

Je sçay bien, dit Damon, qu'on doit corriger les défauts du Naturel; mais je ne croyois pas que cela allast jusqu'à donner plus de vivacité & plus

de force qu'il n'y en paroiſt lorſque le Peintre l'imite.

Mais que diriez-vous, repliqua Pamphile, ſi l'on vous faiſoit connoître que cette force & cette vivacité, dont vous parlez, ne ſont que pour imiter plus parfaitement la Nature? & que les Tableaux où cela ne ſe trouve pas ſont foibles. Il faut donc pour vous ſatisfaire que vous faſſiez reflexion, Qu'un Tableau eſt une ſuperficie plate, Que les couleurs n'ont plus leur premiere fraîcheur quelque temps aprés qu'elles ſont employées, Qu'enfin la diſtance du Tableau luy fait perdre de ſon éclat & de ſa force ; & qu'ainſi il eſt impoſſible de ſuppléer à ces trois choſes ſans artifice. Un habile Peintre ne doit point eſtre eſclave de la Nature, il en doit eſtre Arbitre, & judicieux imitateur: & pourvû qu'un Tableau faſſe ſon effet, & qu'il impoſe agreablement aux yeux, c'eſt tout ce qu'on en peut attendre.

Je voy bien, dit Damon, que vous voulez que le Peintre ne laisse rien échapper de tout ce qui est de plus avantageux dans son Art.

Non sans doute, repartit Pamphile, & vous sçavez bien qu'un Tableau ne peut estre parfait, si l'une des parties de la Peinture y manque; & qu'un Peintre n'est pas habile en son Art, s'il ignore quelqu'une des parties qui le composent. Je blâmeray donc également un Peintre pour avoir negligé le Coloris, comme pour n'avoir pas disposé ses figures aussi avantageusement qu'il le pouvoit faire, ou pour les avoir mal dessinées.

Il est certain, reprit Damon, qu'un Ouvrage n'est jamais parfait quand il y manque quelque chose : mais voudriez-vous que le Coloris fust une partie aussi necessaire à la Peinture que le Dessein ?

En doutez-vous ? dit Pamphile, ne sçavez-vous pas que vous detruisez le tout si vous en retranchez une par-

tie, principalement quand elle est aussi essentielle à son tout, comme est celle du Coloris à l'Art de Peinture.

Je juge assez, reprit Damon, que vous voulez dire que tous les objets ne tombant sous la veuë que par la Couleur, & n'estant distinguez les uns des autres que par là, ils doivent estre imitez par leur Couleur aussi-bien que par leur forme exterieure : j'en tombe d'accord. Mais que me répondrez vous quand je vous feray voir des Tableaux de Polidore de Caravage qui passent pour de tres-beaux Ouvrages de Peinture, quoy qu'ils ne soient peints que d'une mesme Couleur de clair-obscur?

Il est vray, dit Pamphile, que ce sont de tres-beaux Tableaux; mais il est vray aussi que ce ne sont point de veritables Ouvrages de Peinture, & qu'ils sont fort éloignez de tromper la veuë; car vous tombez vous-mesme d'accord que pour imiter la Nature, il faut l'imiter comme elle nous

paroift, & qu'elle ne paroift à nos yeux que fous les apparences de la Couleur.

Mais, pourfuivit Damon, quoy que l'Ouvrage ne foit que d'une mefme couleur, s'il eft tellement bien conduit de lumiere & d'ombre, qu'il femble que ce foit un Ouvrage de Sculpture, qu'aurez-vous à dire?

Je diray pour lors que rien n'y manque, repliqua Pamphile, & que c'eft un veritable Ouvrage de Peinture, puis qu'il imitera par le Deffein & par la Couleur l'ouvrage de Sculpture que vous fuppofez. La beauté du Coloris ne confifte pas dans une bigarure de couleurs differentes: mais dans leur jufte diftribution, en forte que les objets qui font peints ayent la même Couleur que les veritables; que la pierre peinte, par exemple, reffemble à la pierre naturelle, que les carnations paroiffent de veritables chairs: Et enfin que non feulement chaque objet particulier repre-

sente parfaitement la Couleur de ceux qu'il imite; mais que tous ensemble fassent une agreable union dans tout le Tableau.

Puisque nous en sommes sur les ouvrages de clair-obscur, interrompit Damon, dites-moy, je vous prie, sous quelle partie de la Peinture est comprise l'intelligence des lumieres, & des ombres?

Sous le Coloris, répondit Pamphile; puisque dans la Nature la lumiere & la Couleur sont inséparables; que par tout où il y a de la lumiere, il y a de la Couleur; & par tout où vous trouverez de la Couleur vous y trouverez aussi de la lumiere. Ainsi le Coloris comprend deux choses, la couleur locale & le clair-obscur. La couleur locale est celle qui est naturelle à chaque objet, & que le Peintre doit faire valoir par la comparaison, & cette industrie comprend encore la connoissance de la nature des couleurs: c'est-à-dire de leur union, & de leur antipathie.

Et le clair-obscur est l'art de distribuer avantageusement les lumieres & les ombres, non seulement sur les objets particuliers, mais encore sur le general du Tableau. Cet artifice, qui n'a été connu que d'un petit nombre de Peintres est le plus puissant moyen de faire valoir les couleurs locales, & toute la composition d'un Tableau.

Je le croy comme vous, reprit Damon, & je suis persuadé qu'un Peintre est fort avancé dans la partie du Coloris quand il entend bien les lumieres : neanmoins ce qui pourroit faire croire que cette intelligence dépendroit du Dessein, c'est qu'on appelle Dessein un ouvrage de blanc-&-noir, où les lumieres & les ombres sont observées : & j'en ay vû plusieurs de la main de Rubens de cette maniere qui faisoient un effet merveilleux, & qu'on ne nommoit point autrement.

C'est aussi de cette maniere qu'ils

doivent être nommez, dit Pamphile; puisque c'est l'usage, & que nous n'avons pas d'autres termes pour nous expliquer. Mais le nom de Dessein qu'on leur donne n'est pas celuy qui convient à l'une des parties de la Peinture. Le Dessein est fort équivoque & se prend de differentes façons, qu'on peut reduire à trois, comme a fait M. Felibien dans ses Entretiens sur les vies des Peintres. L'on appelle Dessein, la volonté de faire ou de dire quelque chose, & c'est dans ce sens-là qu'on dit, Un tel est venu à bon ou à mauvais dessein. L'on appelle encore Dessein la pensée d'un Tableau que le Peintre met au dehors sur du papier ou sur de la toile pour juger de l'effet de l'Ouvrage qu'il medite; & de cette maniere l'on peut appeller du nom de Dessein non seulement un esquisse: mais encore un Ouvrage bien entendu de lumieres & d'ombres, ou même un Tableau bien colorié. C'est de cette sorte que

Rubens faisoit presque tous ses Desseins, & de la maniere qu'ont été faits ceux dont vous parlez. Enfin l'on appelle Dessein, les justes mesures, les proportions & les formes exterieures que doivent avoir les objets qui sont imitez d'aprés la Nature. Et c'est de cette derniere sorte que l'on entend le Dessein qui fait une des parties de la Peinture. Ainsi lors qu'on ajoûte aux contours les lumieres & les les ombres, on ne le peut faire sans le blanc & le noir, qui sont deux des principales Couleurs dont le Peintre a coûtume de se servir, & dont l'intelligence est comprise sous celle de toutes les Couleurs, laquelle n'est autre chose que le Coloris.

Pensez-vous, reprit Damon, que tout le monde veuïlle convenir, que la partie de la Peinture qu'on appelle Dessein, soit seulement les proportions & les concours?

Il faut bien en convenir vrayment, dit Pamphile.

Et que diriez-vous, continua Damon, si quelqu'un vous soûtenoit que c'est aussi cette seconde sorte de Dessein que vous venez de définir; c'est à dire la pensée d'un plus grand Tableau que l'on médite; soit que cette pensée ne fust qu'un leger crayon, ou bien qu'on la vist exprimée par le clair-obscur, & par toutes les Couleurs qui doivent entrer dans le grand Ouvrage dont elle est l'essay & le racourcy?

Alors, repliqua Pamphile, je dirois que le Dessein ne seroit plus une des parties de la Peinture; mais qu'il en seroit le tout : puis qu'il contiendroit non seulement les lumieres & les ombres, mais aussi le Coloris & l'Invention mesme : Et pour lors il faudroit toûjours convenir de nouveaux termes, & demander à ce quelqu'un que vous supposez, comment il voudroit que l'on appellast la partie du Dessein, laquelle trouve les objets qui composent une Histoire,

re, & comment il voudroit encore qu'on nommast cette autre partie du Dessein qui distribuë les Couleurs, les Lumieres & les Ombres. Ainsi vous voyez qu'il n'importe pas de quelle façon l'on appelle les choses pourvû que l'on s'entende & que l'on convienne de leur nom; c'est un point, comme vous sçavez, dont il ne faut jamais disputer.

Je croy, dit Damon, que sans se mettre dans l'embarras de chercher de nouveaux termes ausquels on auroit de la peine à s'accoûtumer, il vaut mieux s'en tenir à ceux dont on est convenu depuis long-temps. Mais tandis qu'il m'en souvient, je ne veux pas vous laisser passer la raison que vous avez donnée, pour prouver que l'intelligence des lumieres dépendoit du Coloris: c'est, dites-vous, parceque dans la nature l'une est inséparable de l'autre. Et ne peut-on pas dire la mesme chose du Dessein, puisque sans lumiere l'œil ne sçauroit voir pa-

B

reillement dans la nature, les contours ny les proportions des figures.

N'avez-vous point oüi parler, dit Pamphile, d'un certain Sculpteur aveugle, qui faisoit des portraits de cire fort ressemblans?

Non seulement j'en ay oüi parler, reprit Damon, mais je l'ay veu à Rome, & je me suis entretenu plusieurs fois avec luy. Il estoit de Cambassi dans la Toscane. C'estoit un homme fort bien fait, de belle taille, & qui paroissoit âgé d'environ 50. ans; il avoit beaucoup d'esprit & de bon sens, aymant à parler, & disant agreablement les choses. Un jour entr'autres l'ayant rencontré dans le Palais Justinien qu'il copioit une statuë de Minerve, je pris occasion de luy demander s'il ne voyoit pas un peu, pour copier aussi juste qu'il faisoit? Je ne voy rien, me dit-il, & mes yeux sont au bout de mes doigts. Mais encore, luy dis-je, comment est-il pos-

sible que ne voyant goûte du tout, vous fassiez de si belles choses? Je taste, dit-il, mon Original, j'en examine attentivement les dimensions, les éminences & les cavitez, je tasche de les retenir dans ma memoire, puis-je porte la main sur ma cire, & par la comparaison que je fais de l'un à l'autre, portant & rapportant ainsi plusieurs fois la main, je termine le mieux que je puis mon Ouvrage. En effet, il n'y a nulle apparence qu'il eust aucun usage de la veuë, puisque le Duc de Bracciane, pour éprouver ce qui en estoit, luy fit faire son portrait dans une cave fort obscure, & que ce portrait fut trouvé tres-bien & tres ressemblant. Mais quoyque cet Ouvrage fust admiré de tous ceux qui le voyoient, on ne laissa pas d'objecter à l'ouvrier que la barbe du Duc estoit un grand avantage pour le faire ressembler, & qu'il n'auroit pas cette mesme facilité s'il luy faloit imiter un visage sans barbe. Hé bien,

dit-il, qu'on m'en donne un autre. On luy proposa de faire le portrait de l'une des Demoiselles de la Duchesse, il l'entreprit, & le fit tres-ressemblant. J'ay encore vû de la main de ce Sculpteur le portrait du feu Roy d'Angleterre, & celuy du Pape Urbain VIII. tous deux copiez d'aprés le marbre tres-finis & tres-ressemblans.

Sans aller plus loin, interrompit Pamphile, nous avons à Paris un portrait de sa main.

N'est ce pas celuy de feu M. Hesselin, repliqua Damon.

Celuy-là mesme, reprit Pamphile, & M. Hesselin en fut si content, & trouva la chose si merveilleuse, qu'il pria cet illustre aveugle de vouloir bien se laisser peindre pour emporter son portrait en France, & pour y conserver sa memoire. J'ay vû autrefois ce portrait, & je m'apperceus en le regardant, que le Peintre luy avoit mis un œil à chaque bout de doigt

pour faire voir que ceux qu'il avoit ailleurs, luy estoient tout à fait inutiles. Enfin, vous voyez par là, continua Pamphile, qu'il n'est pas toûjours necessaire pour juger des contours que l'œil les voye, c'est assez que les mains puissent les toucher. En effet, il n'y a personne qui dans la plus grande obscurité, ne sente les contours d'un homme ou d'une statuë, & ne juge des éminences & des cavitez en y portant seulement la main : au lieu qu'il est impossible de voir aucune Couleur ny d'en juger sans Lumiere.

Il en faut tomber d'accord, reprit Damon, mais vous voyez aussi par l'histoire de cet Aveugle que son Art qui est tout dans le Dessein, luy avoit donné moyen de satisfaire son esprit, & de se consoler en quelque façon de la perte qu'il avoit faite d'un sens aussi pretieux qu'est celuy de la veuë : & que s'il avoit esté Peintre, il auroit esté privé de cette consolation.

C'eſt, repartit Pamphile, que la Couleur & la Lumiere ne ſont l'objet que de la veuë, & que le Deſſein l'eſt encore du toucher, comme je vous l'ay déja dit. Je vous avouë que la pureté & la delicateſſe du Deſſein eſt un grand charme pour moy; mais vous m'avoüerez auſſi que ſans le Coloris qui eſt l'autre partie eſſentielle de l'Art, le contour ne ſçauroit repreſenter aucun objet comme nous le voyons dans la Nature.

Je m'eſtois imaginé, pourſuivit Damon, que le Coloris n'eſtoit dans la Peinture qu'une partie integrante (comme appellent les Philoſophes) & qui rend le tout plus entier & plus parfait: de la meſme ſorte que l'on conſidere un bras ou une jambe, ou quelqu'autre partie ſans laquelle l'homme ne laiſſe pas d'eſtre homme quoy qu'il ſoit moins entier & moins parfait: & qu'ainſi ſans le Coloris un Tableau ne laiſſoit pas d'eſtre un ouvrage de Peinture; mais un ouvra-

ge de Peintre moins parfait.

Je voy bien, dit Pamphile, que vous n'avez jamais fait reflexion sur ce que c'est que Peinture, & que vous ne sçavez pas qu'on la définit, *Un Art qui par le moyen de la forme exterieure & des Couleurs, imite sur une superficie plate, tous les objets qui tombent sous le sens de la veuë.* Cette définition est juste, ce me semble; puis qu'elle donne une idée parfaite de la Peinture, & qu'elle la distingue de tous les autres Arts.

Je vous avoüe, dit Damon, que je n'y avois jamais bien pensé.

Hé bien, si vous y prenez garde, dit Pamphile, vous verrez que le Coloris est non seulement une partie essentielle de la Peinture; mais encore qu'il est sa difference; & par consequent la partie qui fait le Peintre; de mesme que la raison qui est la difference de l'homme est ce qui fait l'homme.

Et que deviendra le Dessein, reprit Damon?

Le Deſſein, repliqua Pamphile, tient fort bien ſa place: puiſque c'eſt une partie eſſentielle de la Peinture, & ſans laquelle la Peinture ne peut ſubſiſter non plus que le Coloris.

Enfin, vous voulez, dit Damon, que le Deſſein ſoit le genre de la Peinture, & le Coloris ſa difference?

Cela meſme, répondit Pamphile; car le genre, comme vous ſçavez, ſe communique à pluſieurs eſpeces, & c'eſt pour cela qu'il eſt moins noble que la difference qui eſt un bien propre à ſa ſeule eſpece. Et c'eſt ainſi que le degré d'animal qui eſt le genre de l'homme, ſe communique indifferemment à l'homme & à la beſte; & que le degré de raiſonnable qui eſt la difference de l'homme, ne ſe communique qu'à l'homme ſeul.

A quels autres Arts, reprit Damon, voulez-vous que le Deſſein ſe communique?

A la Sculpture, répondit Pamphile,

le, à la Graveure, à l'Architecture, & aux autres Arts qui donnent des mesures & des proportions.

Mais le Dessein du Sculpteur, repliqua Damon, n'est pas le mesme que celuy du Peintre ; car l'un est Geometral, & l'autre Perspectif.

Je vous répons premierement, dit Pamphile, que la maniere differente de se communiquer, n'empesche pas que la chose ne se communique. Secondement, il est certain que le Dessein du Sculpteur & celuy du Peintre est le mesme essentiellement, que l'un & l'autre sont fondez sur des proportions certaines, & que ce qui est en Perspective se peut mesurer comme ce qui est Geometral : & enfin, il est constant que les Sculpteurs se servent de Perspective dans leurs Bas-reliefs, comme les Peintres font dans leurs Tableaux.

Je conviens, dit Damon, que le Dessein se communique à plusieurs sortes d'Arts ; mais ne pourroit-on

pas vous dire que la Couleur se communique aussi de la mesme maniere, & que les Tapissiers & les Teinturiers s'en servent aussi bien que les Peintres.

Pour l'ouvrage des Tapissiers, repliqua Pamphile, je ne trouve pas qu'il soit different de celuy des Peintres; les Tapissiers representent comme les Peintres, les Couleurs & les formes qui sont dans la Nature. Leurs Couleurs sont attachées aux laines, & celles des Peintres aux terres ou aux mineraux qu'ils employent : & cette difference de matiere, comme vous sçavez, n'est jamais essentielle. Pour l'objection des Teinturiers; vous pouviez bien vous passer de me la faire, & de mettre en compromis les Peintres avec les Teinturiers : neanmoins il faut vous satisfaire. Il est vray que les Teinturiers entendent quelque chose aux Couleurs ; mais non pas au Coloris dont il est icy question. L'on appelle souvent du

nom de Couleur la partie de Peinture qui s'appelle Coloris, l'usage en est assez ordinaire, & cette équivoque vous a fait faire l'objection des Teinturiers : Cependant, il y a grande difference entre Couleur & Coloris, & je vous ay fait voir que le Coloris n'estoit point, ny le blanc, ny le noir, ny le jaune, ny le bleu, ny aucune autre Couleur semblable : mais que c'estoit l'intelligence de ces mesmes Couleurs dont le Peintre se sert pour imiter les objets naturels : ce que n'ont pas les Teinturiers.

Cependant, reprit Damon, vous m'avoüerez que le Dessein est le fondement du Coloris, qu'il le soûtient, que le Coloris en dépend, au lieu qu'il ne dépend pas du Coloris ; puisque le Dessein peut subsister sans le Coloris, & que le Coloris ne peut subsister sans le Dessein.

Quand tout cela seroit, dit Pamphile, quelle consequence en voudriez-vous tirer ?

Que le Deſſein, reprit Damon, eſt plus neceſſaire, plus conſiderable & plus noble que le Coloris.

Vous ne prenez pas garde, continua Pamphile, que tout ce que vous croyez dire en faveur du Deſſein ne conclud rien d'avantageux pour luy au préjudice du Coloris. Au contraire, vous faites voir par là que le Deſſein tout ſeul eſt quelque choſe d'imparfait à l'égard de la Peinture : Car le Deſſein n'eſt le fondement du Coloris & ne ſubſiſte avant luy que pour en recevoir toute ſa perfection ; & il n'eſt pas ſurprenant que ce qui reçoit ait ſon eſtre, & ſubſiſte avant ce qui doit eſtre receu. Il en eſt ainſi de toutes les matieres, qui doivent eſtre diſpoſées avant que de recevoir leur perfection des formes ſubſtantielles. Le corps de l'homme, par exemple, doit eſtre entierement formé & organiſé avant que l'ame y ſoit receuë. Et c'eſt avec cet ordre que Dieu fit le premier homme ; il prit de la ter-

re ; il en forma un corps, il y mit toutes les dispositions necessaires ; puis il crea l'ame qu'il y infusa pour le perfectionner, & pour en faire un homme. Ce corps ne dépendoit point de l'ame pour subsister ; puis qu'il estoit avant l'ame : Cependant vous ne voudriez pas soûtenir que le corps fust la partie de l'homme la plus noble & la plus considerable. La Nature commence toûjours par les choses les moins parfaites & par consequent l'Art qui en est l'imitateur ; ainsi l'on ébauche avant que de finir.

A l'égard d'estre plus ou moins necessaire, je vous ay déja dit que pour faire un tout, les parties sont également necessaires ; il n'y a point d'homme si l'ame n'est jointe au corps ; aussi n'y a-t-il point de Peinture si le Coloris n'est joint au Dessein.

Je veux bien vous avoüer, reprit Damon, que le Coloris est aussi necessaire à la Peinture que le Dessein:

mais il faut aussi que vous m'accordiez que celuy-cy est plus necessaire pour le Peintre.

Oüy pour le Peintre, répondit Pamphile, qui veut expedier quantité d'ouvrages sans se mettre en peine de les achever, ny de satisfaire pleinement les yeux. Je vous avoüeray encore qu'il luy est plus necessaire, c'est à dire, plus utile que le Coloris, en ce qu'il y a beaucoup plus d'occasions de s'en servir que du Coloris. C'est un instrument dont on a besoin en toutes rencontres dans la pluspart des Arts: & par rapport à cette grande utilité, je l'estimeray avec vous davantage que le Coloris, de la mesme maniere que j'estimerois beaucoup plus un gros diamant qu'une plante, quoy que la moindre de toutes les plantes soit plus noble & plus estimable en elle-mesme, que toutes les pierres precieuses ensemble.

Tout le monde court à l'utile, repartit Damon en riant, & d'abord

on envisage les choses par ce côté-là. Ne vous étonnez donc pas si le Dessein estant plus d'usage & par consequent plus utile dans le monde, on l'estime generalement davantage. Mais avec tout cela, je ne sçaurois m'empescher de vous dire ingenuëment, que je trouve dans le beau Dessein une noblesse qui me charme.

Je suis de bonne foy là-dessus, dit Pamphile, & je croy que le beau Dessein doit charmer un esprit bien fait; d'autant plus qu'il exprime une partie des mouvemens de l'ame qui luy tiennent lieu de Couleur, & luy donnent une espece de vie tres-agreable. Mais en tout cela, il n'y a rien que le Sculpteur ne puisse faire; & ces choses considerées par rapport à un ouvrage de Peinture, demeureront toûjours imparfaites sans le secours du Coloris, lequel met le Peintre au dessus du Sculpteur, & fait que les objets peints ressemblent plus parfaitement aux veritables?

Vous dites, repartit Damon, que le beau Deſſein charme l'eſprit, & n'y a-t il pas plus d'avantage à charmer l'eſprit que les yeux?

Lorſque le beau Deſſein, repliqua Pamphile, charme les yeux de l'eſprit, ce n'eſt que par ceux du corps, pour leſquels la Peinture eſt faite immediatement.

Si vous aviez des Tableaux à choiſir, interrompis-je, leſquels prendriez vous, ou ceux qui ſont mieux Deſſinez que Coloriez, ou ceux qui ſont mieux Coloriez que Deſſinez?

Vous pouvez bien croire, me répondit Pamphile, qu'aprés ce que j'ay dit du Coloris à l'égard d'un ouvrage de Peinture, je dois preferer les Tableaux où la Couleur ſera mieux entenduë, pourveu que le Deſſein n'y ſoit point trop mal. La raiſon de cela eſt, que le Deſſein ſe trouve ailleurs que dans les Tableaux : il ſe rencontre dans les Eſtampes, dans les Statuës & dans les Bas-reliefs, ſans

compter qu'il se trouve encore dans la Nature mesme: Mais une belle intelligence de Couleurs ne se trouve que dans un tres-petit nombre de Tableaux. Ainsi supposé que je voulusse faire Cabinet, j'y ferois entrer de toutes sortes de Tableaux où je verrois de la beauté dans quelque partie que ce soit: mais je prefererois toûjours ceux du Titien aux autres, pour la raison que je viens de vous dire.

Et lequel de ces deux Peintres aimeriez-vous mieux estre, continuay-je, de Raphaël ou du Titien?

Vous m'embarassez fort, repondit Pamphile ; attendez que j'y pense un peu.

Je ne croyois pas, repris-je, que vous dûssiez balancer de cette sorte, aprés ce que je viens de vous entendre dire.

J'aimerois mieux estre Raphaël, continua Pamphile, & j'estime que le Titien est un plus grand Peintre.

Je vous entends bien, luy dis-je,

c'est-à-dire, que Raphaël avec la correction de son Dessein, avoit plusieurs autres talens, & que tout cela ensemble vous plaist davantage que le Coloris du Titien.

Je vous avoüe, dit Pamphile, que je suis encore assez irresolu : neantmoins la correction du Dessein de Raphaël, l'élegance de ses contours, sa maniere de drapper, ses expressions si touchantes, la facilité de son genie, ses compositions nobles, riches & abondantes, la grandeur, la simplicité & la vray-semblance de ses attitudes; enfin, les graces qu'il répandoit dans tous ses ouvrages, me l'ont fait preferer au Titien.

Quoy au Titien, s'écria Damon, le plus grand Peintre, selon vous, qui ait jamais esté & qui sera peut-estre jamais.

Je vous l'avoüe, dit Pamphile, mais Raphaël, avec tous les avantages que je viens de vous dire, avoit encore celuy, d'estre entré sur la fin de sa vie

dans l'inteligence des Lumieres & des Ombres, & d'avoir déja fait un si grand progrés dans le Coloris, qu'il auroit bientost possedé cette partie dans sa derniere perfection. Ainsi je me persuade, si j'estois Raphaël, que dans peu de temps je serois encore le Titien.

Il semble, interrompis-je, que la plufpart des Peintres ne sont gueres persuadez que le Coloris soit aussi necessaire que vous le dites; car leurs Ouvrages ne font pas extremement connoistre que cette partie leur plaise, ny qu'ils se mettent fort en peine de la pratiquer.

Comment voulez-vous, dit Pamphile, qu'ils la pratiquent, puis qu'ils ne la sçavent pas (je parle pour la plufpart) & comment l'aimeront-ils, puis qu'ils ne l'ont jamais connuë?

Il est vray, luy dis-je, qu'ils s'attachent beaucoup plus au Dessein.

Je le veux croire? repartit Pam-

phile; mais je ne voy pas que ce soit avec beaucoup de succés, puisque j'ay mesme lieu de douter qu'ils en sçachent tous les principes.

Comment pouvez-vous dire cela, reprit Damon, puis qu'on les voit dessiner avec tant de facilité d'aprés le Modele ?

Tant de facilité qu'il vous plaira, dit Pamphile, mais je vous assure que c'est bien tout ce qu'ils pourroient faire que de rendre raison de ce qu'ils dessinent.

Mais ils font ce qu'ils voyent, dit Damon.

Et s'ils ne sçavent ce qu'ils voyent, repliqua Pamphile.

Il faut bien qu'ils le sçachent vrayment, continua Damon, depuis le temps qu'ils dessinent.

Ils ne le sçavent pas, vous dis-je, poursuivit Pamphile : car cette connoissance dépend en partie de l'Anatomie, & il y en a tres-peu qui la sçachent.

Je m'en estonne, repris-je, car cela n'est pas aprés tout si difficile, puis qu'il n'y a pas un petit Chirurgien qui n'en apprenne en un mois beaucoup plus qu'il n'en faut pour un Peintre.

Cela est vray, dit Pamphile, & sans faire reflexion que par l'Anatomie, ils abregeroient un grand nombre d'années qu'ils passent dans une aveugle pratique du Dessein, ils s'en tiennent à une certaine routine dont il leur est impossible de rendre aucune raison. Je tombe d'accord que pour estre habile Dessinateur, il faut beaucoup de pratique : mais cette pratique ne sert de rien, si elle n'est fondée sur la speculation. Si vous vouliez aller à Rome, continua t-il en me regardant, vous ne vous contenteriez pas de prendre un bon cheval, vous voudriez encore sçavoir la distance des lieux & tous les chemins que vous auriez à tenir.

Il est vray, luy dis-je, que sans ce-

là, je n'y arriverois que par le plus grand hazard du monde. Mais comment les Peintres n'inſtruiſent-ils pas leurs Eleves de cette ſcience? pourſuivis-je.

Il faut la bien ſçavoir pour la bien montrer, répondit Pamphile, & je ne voudrois pas eſtre garant de leur capacité ſur cela.

Tout au moins, repartis-je, devroient-ils en conſeiller l'étude, & faire connoiſtre ſa neceſſité.

Les mieux ſenſez, me dit-il, en uſent ainſi pour ſeconder les deſſeins du Roy, qui pour faire fleurir la Peinture dans ſon Royaume, y a étably une Academie de ce bel Art, & a voulu que parmy les Profeſſeurs qu'il y a gagez, il y en euſt un ſpecialement pour enſeigner l'Anatomie, ce qui eſt un avantage conſiderable pour les Peintres de noſtre Nation: pourveu toutefois que ce Profeſſeur ſoit Peintre, & qu'il ſçache accommoder l'Anatomie à la Peinture: car un Chi-

rurgien sera plûtost capable de donner aux Peintres de l'aversion pour cette science, que de les en instruire facilement.

Il est vray, dit Damon, que de la maniere dont me parla dernierement un des plus habiles de cette Academie, les choses n'ont jamais esté plus favorablement disposées en nul lieu du monde pour faire d'excellens Peintres, qu'elles le sont aujourd'huy dans nostre France.

De sorte, continua-t-il, que vous croyez, que l'Anatomie est un des principes du Dessein, par où doivent commencer les jeunes gens qui vont à l'Academie.

Oüy, sans doute, dit Pamphile, s'ils veulent devenir habiles, & s'ils ont d'ailleurs ce qu'il faut pour cela.

Je sçay bien, reprit Damon, qu'il faut supposer l'habitude dans la main, & la facilité d'imiter avec le crayon tout ce qui sera devant les yeux,

Ce n'est pas assez, dit Pamphile, il faut encore avoir le goust bon, & sçavoir les belles proportions pour corriger le Naturel, qui d'ordinaire est mesquin & defectueux.

Je connois des Peintres, interrompit Damon, qui dessinent, ce me semble, d'une grande maniere, & qui n'estiment pas que l'Anatomie soit necessaire pour bien dessiner.

Il est vray, dit Pamphile, qu'elle demande une grande discretion qui dépend de bien sçavoir l'office des muscles : mais il est vray aussi que sans cette science, ce que l'on appelle bien souvent grande maniere, ne sert qu'à ébloüir les yeux des ignorans. Ceux dont vous parlez, ont peut-estre esté touchez de quelques endroits bien ressentis, qu'ils ont remarquez dans les Antiques, ils ont crû qu'ils ne pouvoient mieux faire que de les bien retenir, ils s'en servent en toutes rencontres, sans sçavoir si l'action le demande ainsi ; ils exagerent mesme

d'autant

d'autant plus ces endroits qu'ils croyent par là attirer plus d'admiration pour leurs ouvrages, & plus d'estime pour eux-mesmes; & c'est ce qu'ils appellent dessiner de grand goust & de grande maniere.

Peu de gens y prennent garde aprés tout, reprit Damon, & cela ne laisse pas de passer pour estre fort bien.

C'est que peu de gens s'y connoissent, repliqua Pamphile; & dans la verité, tel qui se pâme d'admiration en voyant ces belles Antiques, & qui veut passer pour grand Connoisseur, est tres-souvent fort éloigné de sçavoir la raison des beautez qu'il admire.

Mais croyez-vous, poursuivit Damon, que tous les Peintres qui ont eu de la reputation, ayent esté si sçavans dans l'Anatomie?

Non pas tous, répondit Pamphile, mais les plus habiles: car vous sçavez qu'il y a des genies assez heu-

D

reux pour apprendre toutes choses sans autres regles que celle de leur bon sens, avec une certaine lumiere naturelle qui leur fait suivre ce qui est bien, & fuir ce qui est mal. Et cela par des moyens qui leurs sont toûjours inconnus dans les commencemens, & qui dans la suite leur servent de regles qu'ils se sont établies par leur propre experience : mais comme il est presque impossible qu'ils soient assurez de leur experience, ils ne peuvent pas non plus estre assurez de leurs regles : au lieu que le principe dont je vous parle, est un chemin infaillible pour s'acquerir dans le Dessein une maniere trés-sçavante & tres-solide. Et si vous voulez en estre persuadé, prenez la peine de lire quelques vies des Peintres qui vivoient du temps de Leon X. & de François premier ; & vous verrez que ceux qui avoient le plus de connoissance dans le Dessein, se l'étoient acquise par le moyen de l'Anatomie.

Ah ! vous patlez d'un siecle bien different du nostre, interrompit Damon en soûpirant ; les Peintres de ce temps-là travailloient à s'établir une solide reputation, & ceux d'aujourd'huy ne travaillent la plufpart que pour amasser de l'argent. Cependant, ils ne laissent pas de se croire de fort grands personnages.

Et c'eft en quoy leur mal eft desesperé, repartit Pamphile, puis qu'ils ne sentent pas combien ils sont malades. Mais que dites-vous de moy, ajoûta-t-il, de vous parler des Peintres de cette sorte ?

Nous sçavons, dit Damon, que vous parlez de bonne foy , & que vous dites ce que vous pensez. Mais quand vous parlez d'eux de cette maniere, vous ne les y comprenez pas tous ?

Dieu m'en garde , repartit Pamphile ; vous sçavez bien que nous en connoissons de tres-habiles, & d'autres qui s'avancent à grands pas dans

D ij

le chemin de la perfection qu'ils ont heureusement rencontré.

Mais dites-moy, je vous prie, continuay-je, d'où vous croyez que vienne l'indifference qu'ont la plufpart des Peintres pour le beau Coloris ?

Cela vient à mon avis de plusieurs chofes, dit Pamphile. Je vous ay déja répondu, que ce n'eft point l'ordinaire d'eftimer une chofe, & d'en avoir le cœur touché quand on ne la connoift pas, & qu'il y a peu de Peintres qui connoiffent cette partie de la Peinture.

Il femble, luy dis-je, à vous entendre parler, que le Coloris foit une chofe fort difficile.

Plus difficile que vous ne penfez, me dit il, & tout ce que j'ay à vous dire là-deffus, c'eft que depuis prés de trois cent ans que la Peinture eft refufcitée, à peine peut-on conter fix Peintres qui ayent bien Colorié, & l'on en conteroit pour le moins trente qui ont efté de tres-bons Deffina-

teurs. Et la raison de cela est, que le Dessein a des regles fondées sur les proportions, sur l'Anatomie & sur une experience continuelle de la mesme chose: au lieu que le Coloris n'a point encore de regles bien connuës, & que l'experience qu'on y fait, estant quasi toûjours differente, à cause des differens sujets que l'on traite, n'a pû encore en établir de bien precises.

Quoy le Coloris n'a point de regles? repeit Damon.

Je ne dis pas cela, repartit Pamphile, mais seulement qu'elles ne sont gueres connuës.

Le Titien à vostre avis, continua Damon, & les autres bons Coloristes ne les ont-ils pas connuës ces regles?

Je croy, dit Pamphile, qu'ils en ont connu la meilleure partie: mais Giorgion, Titien, Rubens & Vandeik, plus que les autres.

Hé bien, dit Damon, ce qu'ils nous ont laissé sont autant de Livres

publics qui peuvent inftruire tous les Peintres. Il n'y a qu'à bien examiner leurs ouvrages, les copier pendant un temps confiderable, & faire deſſus toutes les remarques qu'on croira neceſſaires pour en tirer du profit.

Ce n'eſt pas encore aſſez, repartit Pamphile, quantité de Peintres ont fait ce que vous dites ſans aucun ſuccés.

Dites donc, reprit Damon, comment vous voulez que l'on s'y prenne?

Je veux, dit Pamphile, que ce ſoit de la façon que vous venez de preſcrire : mais outre cela, il faut avoir l'eſprit tourné d'une maniere à profiter de tout, à ne remarquer que ce qui eſt remarquable, & à penetrer les veritables cauſes des effets qu'on admire. Vous avez fort bien dit, que les Ouvrages de ces grands Hommes eſtoient des Livres où les preceptes du Coloris eſtoient écrits :

mais ignorez-vous que toutes sortes de personnes ne sont pas capables d'entendre tous les Livres & d'en profiter, principalement quand ils sont aussi difficiles à entendre que ceux-là ? Il y a des Peintres qui ont copié le Titien durant beaucoup d'années, qui l'ont examiné avec soin, & qui ont fait dessus toutes les reflexions dont ils ont esté capables ; cependant pour n'avoir pas fait celles qu'ils devoient, ils ne l'ont jamais compris : & c'est pour cela que les copies qu'ils ont faites avec tout le soin possible, & qu'ils croyent estre dans une grande exactitude, sont encore fort éloignées de la conduite qui se trouve dans les Originaux.

Le Poussin, luy dis-je, n'auroit-il point esté de ces gens-là ? (parlez-nous franchement ;) car pour avoir autant copié, qu'il a fait, les Ouvrages du Titien, les siens n'en tiennent gueres.

Vous parlez-là, me répondit Pam-

phile, d'un homme dont la memoire sera toûjours en veneration à la posterité. Il a possedé si parfaitement le Dessein, il a traité si doctement ses sujets, enfin il a sceu tant d'autres parties necessaires à la Peinture, qu'on peut bien luy pardonner si les soins qu'il a pris à chercher le beau Coloris ne luy ont pas reüssi.

Vous tombez donc d'accord, reprit Damon, qu'il n'a pas compris l'artifice qui est dans les Tableaux du Titien.

Non assurément, dit Pamphile ; & la plus grande partie de ses Ouvrages le font assez connoistre.

Il est bien vray, qu'aprés avoir copié des Ouvrages du Titien, ses Tableaux en avoient quelque chose ; mais ce n'en estoit que la superficie : Et s'il avoit veritablement compris les maximes, les finesses & les delicatesses du Titien, il en auroit profité, & les auroit sans doute fait valoir ; il avoit trop de bon sens pour
n'en

n'en pas uſer de cette ſorte. Le meſme eſprit qui luy fit trouver des beautez dans les Ouvrages du Titien juſqu'à s'attacher fortement à les copier, pour en imiter le Coloris, ce meſme eſprit, bien loin de le luy faire abandonner, le luy auroit fait cultiver ſoigneuſement, s'il avoit penetré dans cette partie, & ſes derniers Tableaux qui ſont les plus foibles en Couleur, auroient dû eſtre les plus forts.

On pourra vous dire à cela, reprit Damon, que le Pouſſin dans ſes commencemens, fût d'abord attiré par la force que l'on voit dans les Tableaux du Titien, qu'il ſe laiſſa ſurprendre aux attraits de leur Coloris, & que c'eſt pour cette raiſon qu'il fit tous ſes efforts pour ſe l'acquerir: mais que s'en étant approché de plus prés, pour ainſi dire, & ſes études luy ayant donné plus de lumiere, il avoit trouvé que cette partie étoit dangereuſe, (comme parlent quelques-uns) & de

E

peu de conséquence, & qu'ainsi il devoit l'abandonner.

Je vous répondray d'abord, dit Pamphile, que la Peinture n'est faite que pour surprendre les yeux, que celle qui surprend le plus est la meilleure, & que si le Coloris du Titien a surpris ceux du Poussin, il en peut surprendre d'autres, & ne fera en cela que ce qu'il doit faire. Pour ce qui est de dire qu'il est dangereux de bien Colorier; un homme de bon sens ne doit point parler de la sorte; les parties qui composent un Art sont également necessaires pour sa perfection.

La raison que l'on donne, reprit Damon, pour confirmer ce que je viens de vous dire, c'est qu'en s'attachant au Coloris, on neglige le Dessein, & que le charme de l'un fait oublier la necessité de l'autre.

Pour lors, repliqua Pamphile, ce n'est pas la faute du Coloris; mais de l'esprit qui a trop peu d'étenduë pour faire attention à deux choses en même

temps. Ce ne sont pas de ces sortes d'esprits que demande la Peinture, elle n'admet dans ses bonnes graces que ceux qui sont capables d'embrasser plusieurs objets, ou qui sont si bien tournez & qui sçavent si bien se ménager qu'ils ne s'attachent qu'aux choses qui doivent augmenter par degrez leurs connoissances. Les nouvelles études qu'ils entreprennent ne leur font point oublier celles qu'ils ont déja faites, au contraire, ils fortifient les unes par les autres, & s'efforcent de les acquerir toutes, comme des moyens necessaires pour arriver à leur fin. C'est de ce caractere qu'étoit l'esprit de Raphaël, l'ordre & la netteté avec laquelle il concevoit les choses, ne luy ont jamais permis de rien oublier, il augmentoit toûjours ses connoissances, & fortifioit par les nouvelles lumieres qu'il acqueroit, celles qu'il avoit déja acquises.

Quoy, repartit Damon, ne croyez-vous pas que le Poussin ait eu l'es-

prit d'une assez grande étenduë pour la Peinture?

Pardonnez-moy, répondit Pamphile, & c'est ce qui me fait croire que les recherches qu'il a si heureusement faites, du Dessein, de l'Antiquité & de tant d'autres belles choses, ne luy auroient point fait oublier l'artifice du Coloris, s'il l'avoit une fois bien conçeu. Ainsi quoy que pour être favorisé de la Peinture, il faille avoir, comme je viens de vous dire, l'esprit d'une grande étenduë ou l'avoir bien tourné, il ne s'ensuit pas que tous ceux qui ont l'esprit de cette maniere, reçoivent également toutes les faveurs à la fois, dont elle est dispensatrice: Elle en donne à celuy-cy pour le Dessein, à cet autre pour le Coloris, tantôt pour le païsage, tantôt pour les animaux, & tantôt enfin pour quelqu'autre talent, soit qu'elle les verse liberalement, ou qu'on les ait meritées par les recherches assiduës qu'on en aura faites.

Mais encore, pourſuivit Damon, d'où vient que cette connoiſſance du Coloris, que vous dites, que la plûpart des Peintres n'ont pas, leur eſt ſi difficile à acquerir?

C'eſt, répondit Pamphile, qu'ils commencent par où il faut finir; ils ſe jettent dans le Coloris avant que d'être ſuffiſamment fondez dans le Deſſein, & que l'ignorance de celuycy les embaraſſant dans la pratique de l'autre, fait qu'ils n'en attrapent pas un. C'eſt encore parce que les jeunes gens ayant pris d'abord une méchante maniere, s'en font une habitude, dont, pour l'ordinaire, ils ne ſe retirent jamais. Ils n'ont pour modeles que les Ouvrages de leurs Maîtres & ceux qui ſont publics; ils eſtiment naturellement les premiers, & ſe nourriſſent inſenſiblement l'eſprit par la veuë des autres. Et cela ſe fait avec d'autant plus de facilité, que ces ouvrages ſont les objets qui ſe preſentent les premiers à leurs yeux & à leur

esprit. C'est enfin cotte premiere liqueur, laquelle étant mise dans un vaisseau tout neuf, y communique tellement son odeur, que quoy qu'on puisse faire pour l'en ôter, elle y demeure tres-long-temps. Ainsi les Peintres qui se sont nourris l'esprit de cette sorte, ont deux choses à faire fort difficiles; l'une de sortir de leur mauvaise maniere, & l'autre d'en prendre une bonne : Mais bien souvent leur vie se passe, sans qu'ils ayent seulement fait la premiere de ces deux choses.

D'où vient cela? luy dis-je.

C'est, continua-t-il, que l'habitude a passé jusqu'à l'organe, & que les yeux du Peintre voyent les objets naturels colorez, comme ils ont accoûtumé de les peindre.

Et quel moyen donc de sortir de là? poursuivis-je.

Pour moy, dit Pamphile, je croirois (supposé qu'on en eut bien envie) qu'il faudroit changer du blanc au

noir, & porter les choses dans l'autre extremité pendant quelque temps. Et si l'on faisoit bien (poursuivit il d'un ton railleur) l'on interposeroit l'autorité des Magistrats, afin d'interdire pour six ans aux Peintres, la Laque & la Terre verte.

C'est en effet, repartit Damon, porter les choses dans l'extremité. Je sçay bien que les grands maux demandent de grands remedes : mais quel moyen de se passer d'une couleur aussi necessaire qu'est la Laque?

Je ne la retranche pas pour toûjours, reprit Pamphile ; on y reviendroit, comme un convalescent revient à la viande solide, qu'on lui a défenduë pendant sa maladie, & d'autant plus que cette maladie étoit causée de repletion.

Je vous entends fort bien, dit Damon ; mais quand on revient en convalescence, sçavez-vous que l'on a ordinairement un trop grand appetit, & principalement des viandes qui

ont été défenduës pendant la maladie?

Je le sçay fort bien, repliqua Pamphile; & c'est pour cela que l'on ordonne au convalescent un regime de vivre, jusques à ce que son estomac soit en état de digerer toutes sortes de viandes, & d'en faire de bon sang. C'est pourquoy aprés le remede de six ans, dont je viens de vous parler, je voudrois que les Peintres copiassent sans discontinuer deux ou trois ans, des Tableaux du Titien, & des autres qui ont bien entendu le Coloris; & quils fissent tous leurs efforts pour en découvrir l'artifice, jusqu'à ce qu'ils eussent pris une bonne habitude, & qu'ils fussent en état de se servir utilement de toutes leurs Couleurs.

Le regime est merveilleux, dit Damon en se mettant à rire: mais je ne tiens pas, continua-t-il, que l'exécution en soit aisée. Les Tableaux bien conduits de Lumieres & de Couleurs,

tels que vous les demandez, sont rares, & la difficulté de les avoir pour quelque temps, est assez grande.

L'amour est ingenieux, repliqua Pamphile, & quand on aime bien, l'on ne trouve rien de difficile.

Quoy vous voulez, luy dis-je, que le Peintre traite son Art, comme un amant fait sa maîtresse?

Oüy, répondit Pamphile, si luy-même à son tour en veut être caressé: c'est pourquoy je vous disois tout à l'heure, que pour obtenir les bonnes graces de la Peinture, le plus seur est de les meriter. Il est vray que l'on trouve peu de beaux Tableaux à copier : mais si l'on ne peut pas avoir toûjours des Originaux, que l'on se contente des belles copies; que l'on en termine seulement les bons endroits, & qu'on neglige, si l'on veut, le reste : que l'on voye souvent les Cabinets des particuliers, & celuy du Roy, toutes les fois qu'on le pourra.

Vous abandonnez bien vôtre amy

Rubens dans l'occasion, interrompit Damon. Estes-vous broüillé avec luy, depuis que je vous ay oüy tant priser ses Ouvrages?

Je vous en allois parler, quand vous m'avez interrompu, dit Pamphile, quoy que je n'aye rien à ajoûter à ce que je vous en ay dit autrefois. Je vous diray seulement à cause de la matiere que nous traitons, & de l'endroit où nous sommes tombez, que le meilleur conseil que j'aurois à donner aux Peintres, dont nous parlons (si j'étois capable de leur en donner) ce seroit de voir pendant un an, tous les huit jours une fois, la gallerie du Luxembourg, de quitter toutes choses, & de ne rien épargner pour cela. Ce jour seroit sans doute le plus utilement employé de la semaine. Rubens est ce me semble celuy de tous les Peintres, qui a rendu le chemin qui conduit au Coloris, plus facile & plus débarassé: Et l'Ouvrage dont je vous parle, est la main se-

SUR LE COLORIS. 59

courable qui peut tirer le Peintre du naufrage où il se seroit innocemment engagé.

Il faut joindre cela au regime, dit Damon en souriant. Je sçay bien, continua-t-il, que Rubens est un de vos Heros de Peinture, & que vous avez toûjours estimé l'Ouvrage qui est dans la gallerie du Luxembourg, comme une des plus belles choses qui soient dans l'Europe, si l'on en retranchoit (disiez-vous) en beaucoup d'endroits le goût de Dessein dont il n'est pas question presentement. Mais tout le monde n'est pas de vôtre goût, & ceux qui sont d'un sentiment contraire, disent qu'on trouve peu de verité dans les Ouvrages de Rubens, quand on les examine de prés, que les Couleurs & les Lumieres y sont exagerées, que ce n'est qu'un fard, & qu'enfin ce n'est point ainsi que l'on voit ordinairement la Nature.

O le beau fard! s'écria Pamphile,

& plût à Dieu, mon cher Damon, que les Tableaux qu'on fait aujourd'huy, fuſſent fardez de cette ſorte: ne ſçavez-vous pas que la Peinture n'eſt qu'un fard, qu'il eſt de ſon eſſence de tromper, & que le plus grand trompeur en cet Art eſt le plus grand Peintre. La Nature eſt ingrate d'elle-même, & qui s'attacheroit à la copier ſimplement comme elle eſt & ſans artifice, feroit toûjours quelque choſe de pauvre & d'un tres-petit goût. Ce que vous nommez exageration dans les Couleurs & dans les Lumieres, eſt une admirable induſtrie, qui fait paroître les objets peints plus veritables (s'il faut ainſi dire) que les veritables mêmes. C'eſt ainſi que les Tableaux de Rubens ſont plus beaux que la Nature, laquelle ſemble n'être que la copie des Ouvrages de ce grand Homme. Et quand les choſes aprés être bien examinées ne ſe trouveroient pas juſtes, comme vous le

supposez, qu'importe, pourvû qu'elles le paroissent; puisque la fin de la Peinture n'est pas tant de convaincre l'esprit que de tromper les yeux.

Cet artifice, dit Damon, me semble merveilleux dans les grands Ouvrages.

C'est aussi dans ceux-là, reprit Pamphile, où l'on voit que Rubens l'a rendu plus sensible à ceux qui sont capables d'y faire attention & de l'examiner: car aux personnes qui ne s'y connoissent que peu, rien n'est plus caché que cet Artifice.

Et Vandeik, interrompit Damon, ne trouvera-t-il point icy quelque place?

Quand je parle de Rubens, reprit Pamphile, j'entens, comme vous sçavez, toute son école. Neanmoins, vous avez raison de vouloir que l'on fasse un cas particulier de cet illustre Disciple; puisque s'il n'a pas eu tant de Genie que son Maistre, ny tant de talent pour les grandes

exécutions, il l'a surpassé en bien des rencontres dans certaines delicatesses de l'Art, & il est constant qu'il a fait des carnations plus fraîches & plus veritables que Rubens.

De sorte, dit Damon, que vous seriez fort étonné si vous voyiez un prompt changement dans les Peintres qui sont dans l'habitude d'un mauvais Coloris.

Oüy certes, répondit Pamphile : car ils prennent un chemin fort opposé à celuy dont je viens de vous parler : mais ce qui me surprend extremement, c'est que la plûpart de ceux qui loüent & qui admirent les Tableaux bien Coloriez, bien loin de prendre la peine de vouloir les imiter dans ce qu'ils font, veulent qu'on donne des loüanges à leurs Tableaux qui à l'égard de cette partie, en sont extrêmement éloignez. Ainsi jugez vous-même, s'il y a lieu d'esperer ce changement si prompt, lequel ne se peut faire

qu'en profitant de la veuë des belles choses.

Il ne laisse pas, interrompit Damon, d'y avoir dans Paris beaucoup de beaux Tableaux.

Ce que vous dites est vray, reprit Pamphile: mais quoique tout le monde les regarde, tout le monde ne les voit pas: & ce que chacun y voit n'est que par rapport à sa connoissance. Je vois par exemple que la foule de nos Peintres admire les Ouvrages de Pietre Teste, qui sont un cahos de bizareries, pendant qu'ils ne connoissent pas seulement le nom d'Otho Vænius, dont les Ouvrages meritent assurement beaucoup de loüange.

Otho Vænius? repeta Damon. N'est-ce pas luy qui a fait les emblêmes d'Horace, celles des Amours divin & profane, & la vie de saint Thomas d'Aquin?

Luy-même, dit Pamphile.

Il est vray que je n'en ay jamais

oüy parler à aucun Péintre, continua Damon, & c'est peut-être qu'il n'a pas fait beaucoup d'ouvrages.

C'est pour cela, repliqua Pamphile, qu'on les doit d'autant plus tenir chers & les conserver plus soigneusement

Mais il semble, dit Damon, que ses figures sont un peu courtes.

Si cet excellent Homme, répondit Pamphile, a quelquefois dessiné ses figures un peu courtes, il a bien dequoy se faire estimer d'ailleurs. Il avoit un Genie facile, sage, moderé, & n'empruntoit jamais rien des œuvres d'autruy. Il donnoit à ses Figures tel caractere de passion qu'il vouloit, & les expressions en sont pour la plûpart, belles & naturelles. Les pieds & les mains en sont correctement dessinez, les Draperies bien jettées, les plis beaux & dans la place qu'il est necessaire pour marquer agréablement le nud, & pour en conserver les masses. Mais ce qui se
voit

voit par excellence dans ses Ouvrages, c'est une admirable intelligence de Lumieres & d'Ombres sur les Figures en particulier, & dans toute l'œconomie de l'ouvrage : enfin l'on y voit un grand art par tout. Aussi ne vous en étonnerez-vous pas, quand je vous diray qu'il étoit le Maistre de Rubens. Et avec tous ces avantages, les Livres que vous venez de me nommer, demeurent dans l'oubly, & sont comme enterrez à l'égard des Peintres dont nous parlons, qui ne les connoissent pas.

Il ne faut pas s'en étonner, dit Damon, car il y en a, ce me semble, bien peu qui ayent du goust pour ces sortes d'effets de Lumieres. Mais n'y a-t-il que les Livres d'Otho Vænius, où l'on voye cet agreable artifice du Jour & de l'Ombre.

Pardonnez-moy, répondit Pamphile ; tout ce qui se voit de bien gravé d'aprés les Ouvrages du Titien, & d'aprés ceux de l'école de

F

Rubens, en donne encore l'intelligence.

Et qu'appellez-vous bien graver, reprit Damon ? Est-ce couper le cuivre hardiment comme Goltius, ou poliment comme Bloëmart & Natalis ?

Ce n'est pas cela précisément, repliqua Pamplile, la premiere façon que vous attribuez à Goltius n'y est pas mesme fort propre; puisque pour bien graver, il ne faut pas, s'il est possible, que le Graveur se fasse reconnoistre dans son Ouvrage : il doit simplement faire en sorte que l'Estampe gravée fasse le mesme effet (à la Couleur prés) que le Tableau qu'on se propose d'imiter.

Tous les Graveurs, dit Damon, ne font-ils pas cela ?

Non vrayement, repartit Pamphile, & il y en a peu qui le sachent faire, lors principalement qu'ils ont à graver un Tableau bien Colorié & bien entendu de Lumieres & d'Om-

bres. Ils en imitent les figures comme si elles estoient de Sculpture, & comme d'une même Couleur. Cependant les oppositions qui se trouvent dans les Tableaux par les differens tons de Couleurs, contribuant extrêmement à leur donner de la force, il n'est pas étonnant que leurs Estampes paroissent fades, & que bien loin de donner de l'estime pour les Originaux, elles ne servent qu'à les deshonorer. Ce n'est pas qu'il soit toûjours necessaire d'imiter les corps des Couleurs par les degrez du clair-obscur ; mais il se trouve souvent des occasions où il le faut faire indispensablement. Pour les manieres polies que vous attribuez à Bloëmart & à Natalis, elles sont sans contredit les plus agréables, quand les choses, dont je viens de vous parler, s'y rencontrent. Mais parmy toutes les Estampes où l'on voit ce bel artifice du clair-obscur, celles qui ont été gravées d'aprés les œuvres de Rubens,

F ij

me semblent d'une beauté incomparable.

Et moy, dit Damon, j'ay veu de nos Peintres & des plus habiles, qui ne pouvoient souffrir ces Estampes; parce que, disoient-ils, elles sentoient le Flamand.

Si par sentir le Flamand, reprit Pamphile, ils entendent estre dessiné d'un goust qui sente l'air du païs, on peut leur pardonner cette délicatesse; mais si par sentir le Flamand, ils entendent faire un grand effet, & tromper les yeux par des objets qui paroissent veritables, & par l'artifice des Lumieres & des Ombres qu'ils n'ont pas accoûtumé de voir ailleurs, ils n'ont assurement pas raison. Il faut estimer les choses pour ce qu'elles valent: Il n'y a point de Tableau parfait, & les plus beaux ne sont estimez tels, que pour estre les moins mal. Il est donc ridicule de mépriser un Ouvrage qui n'est defectueux que par une seule chose, quand il est re-
com-

commandable par beaucoup d'autres : Si le Deſſein n'eſt pas ce qu'on doit eſtimer davantage dans les Eſtampes de Rubens, il y a aſſez d'autres parties qui les rendent conſiderables, & qui malheureuſement pour les Peintres dont vous parlez, ne leur ſont point connuës, & la maniere dont vous dites qu'ils les rejettent, eſt une grande conviction de leur ignorance.

Je les interrompis là-deſſus, pour leur demander ce que l'Academie avoit conclud ſur cette matiere.

Rien, me répondit Pamphile, & je trouve qu'ils ont fait ſagement. Il ne faut pas ſe preſſer ſi fort de conclure ; il eſt bon de reprendre à pluſieurs fois les matieres qui ſont de quelque conſéquence : les lumieres ne viennent pas tout d'un coup ; & ce que l'on a condamné dans un temps, eſt bien ſouvent approuvé dans un autre, par des raiſons plus fortes. Il faut chercher de bonne foy la verité,

& s'y rendre quand on l'a une fois trouvée.

Il est vray, dit Damon, que voilà la troisiéme Conference qui se fait sur cette matiere. Mais quand on auroit décidé quelque chose, seroit-ce un crime de revenir contre, & de proposer ses raisons?

Je ne le croy pas, dit Pamphile. La verité doit estre toûjours bien receuë, & l'on doit fléchir le genoüil devant elle en tout temps & en tout lieu.

Damon voulut encore demander quelque chose; mais Pamphile le faisant souvenir qu'il estoit tard, luy dit que ce seroit pour une autre fois. Là-dessus aprés quelques civilitez de part & d'autre, ils se retirerent chez eux, & me laisserent fort satisfait de leur entretien.

De l'Imprimerie d'Antoine Lambin,
1699.

www.ingramcontent.com/pod-product-compliance
Lightning Source LLC
Chambersburg PA
CBHW070956240526
45469CB00016B/1418